可撕单页临帖丛书

峄山碑

［陈晓勇·编著］

长江出版传媒

湖北美术出版社

有奖问卷

前　言

李斯（约前284—前208），字通古，楚国上蔡（今河南上蔡）人，秦代政治家、文学家和书法家。秦始皇统一六国以后，令丞相李斯等人，对文字进行整理。李斯以秦国文字为基础，参照六国文字，创造出一种形体匀称齐整、笔画简略的新文字，称为『秦篆』，又称『小篆』。后世以此认定李斯为小篆的创制者，尊其为小篆之祖。其传世作品有《泰山刻石》《峄山刻石》《琅琊台刻石》《芝罘刻石》等。

《峄山刻石》又称《峄山碑》，秦始皇二十八年（前219）立于山东邹城峄山，传为李斯所书。碑文前半刻纪功文字，后半为秦二世诏书等。原石久佚，至唐时已不可见，杜甫有『峄山之碑野火焚，枣木传刻肥失真』之诗句，传世亦无原石拓本。宋淳化四年（993），郑文宝据徐铉摹本重刻于长安，世称『长安本』，今存陕西西安碑林博物馆。碑高二百一十八厘米，宽八十四厘米，厚十六厘米。两面刻字，碑阳九行，碑阴六行，满行十五字，计二百二十二字，后附郑文宝跋。《峄山碑》笔画粗细均匀，直画波动较少，曲画圆转流丽。结体匀称严谨，布白均间，纪功部分横势意味较多，更为坚实凝重，诏书部分字形相比前半稍小，垂脚稍长，更为典雅舒展。通篇气息简远，端庄流美。

碑帖是学习书法的必备资料，传统的图书装订方式让读者在临帖过程中有诸多不便之处。本套《可撕单页临帖丛书》采用裸脊胶装形式，可以完全平摊阅读，也可以轻易撕下单页来临摹。为便于收纳携带，封底加长，可以包住封面，并附赠一根橡皮筋。

希望广大读者能够喜欢。

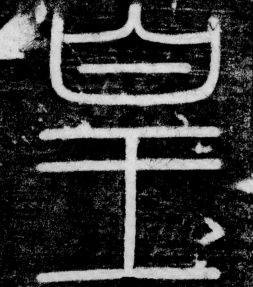

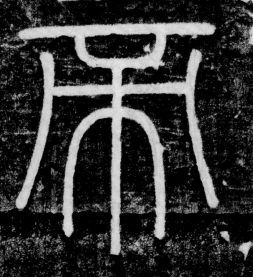

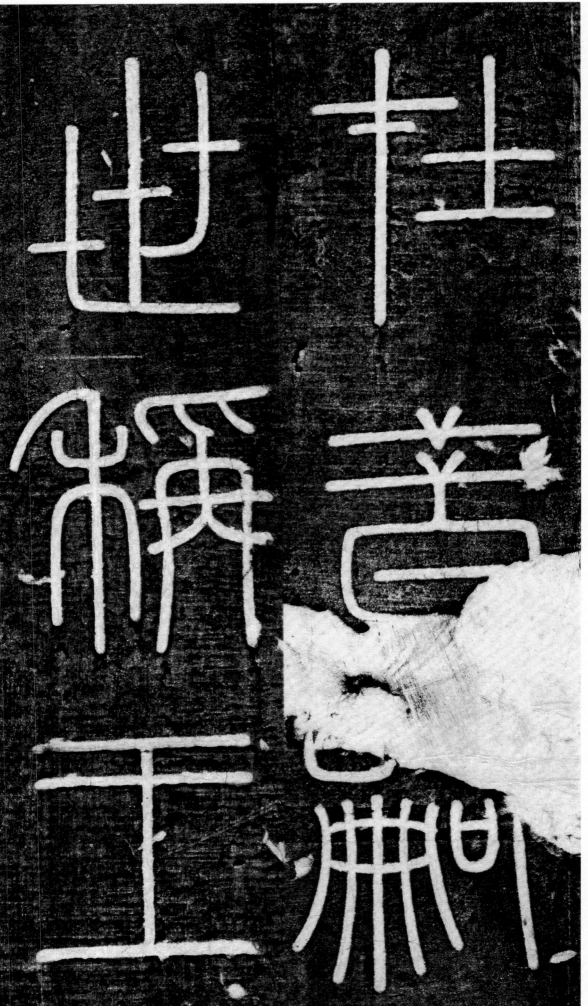

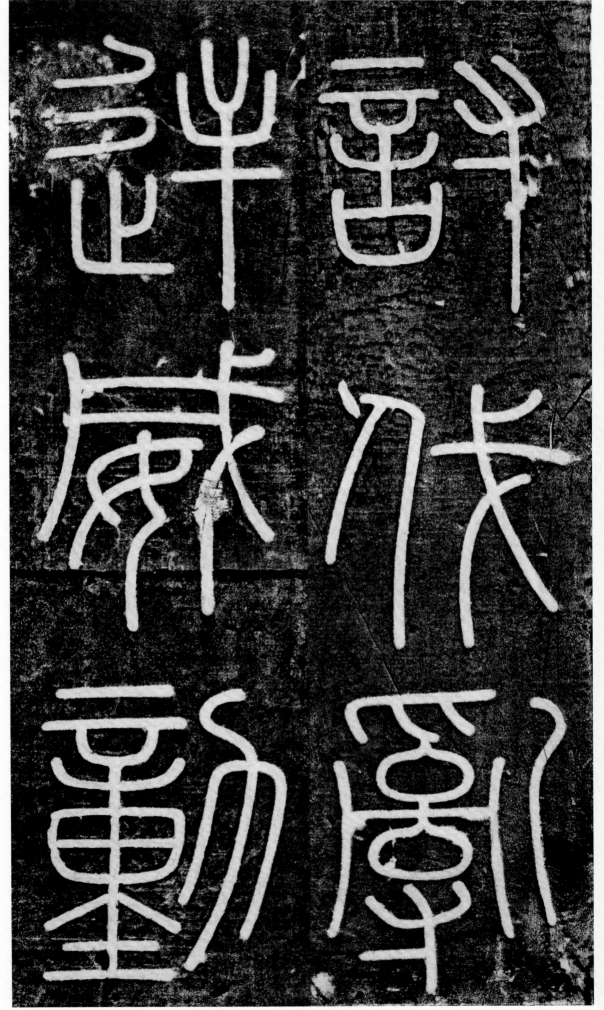

讨伐乱
逆。威动

3

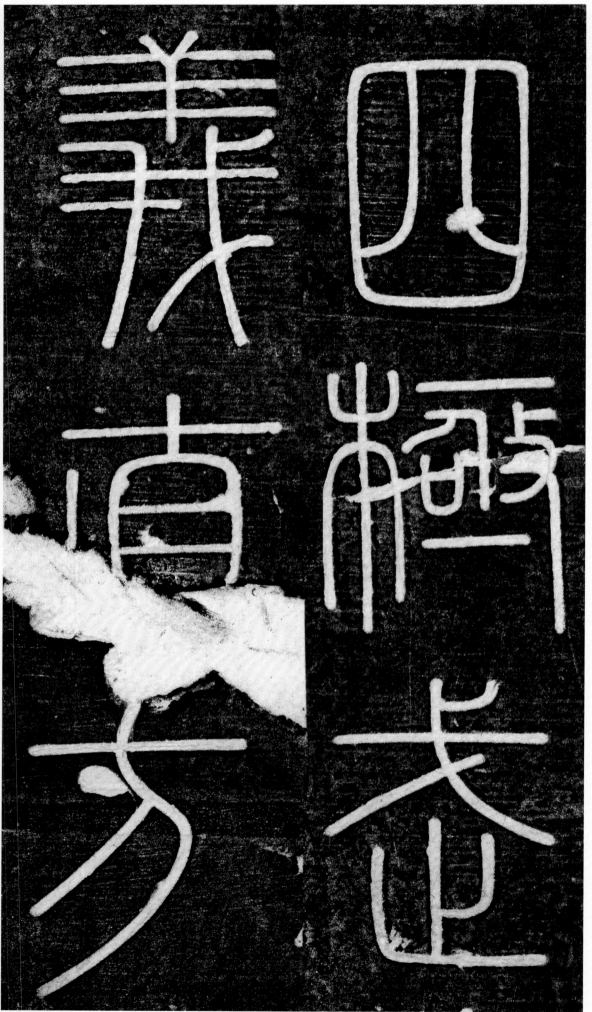

戎臣奉

詶經時

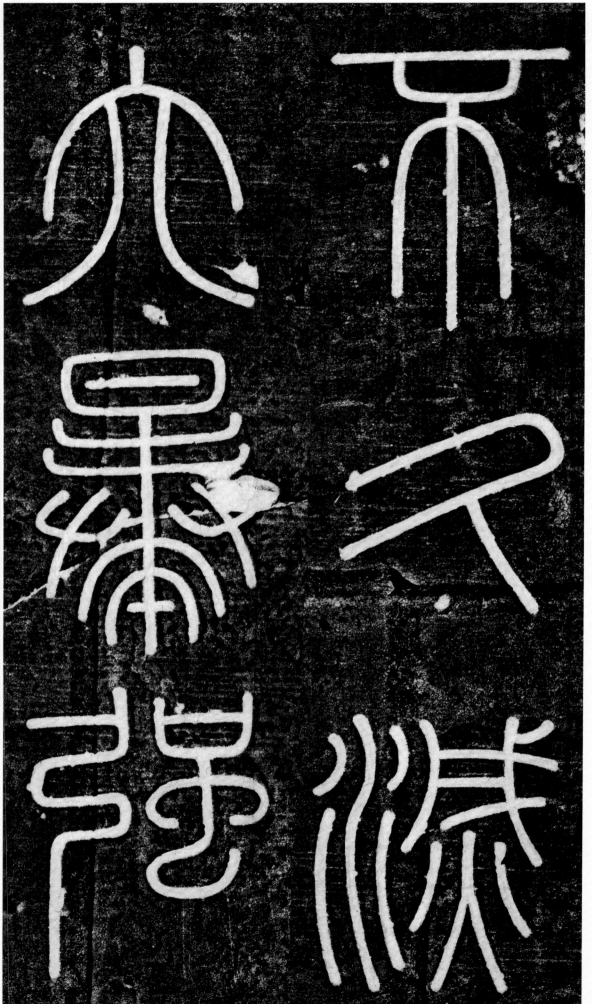

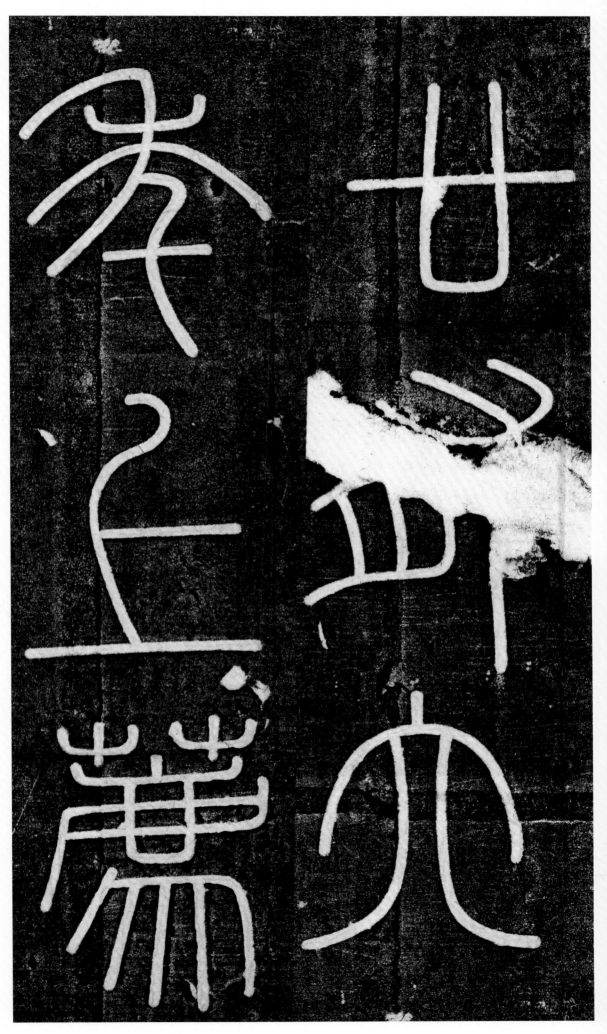

高雅蕭蕭
道顯明
孝

既献泰成。乃降

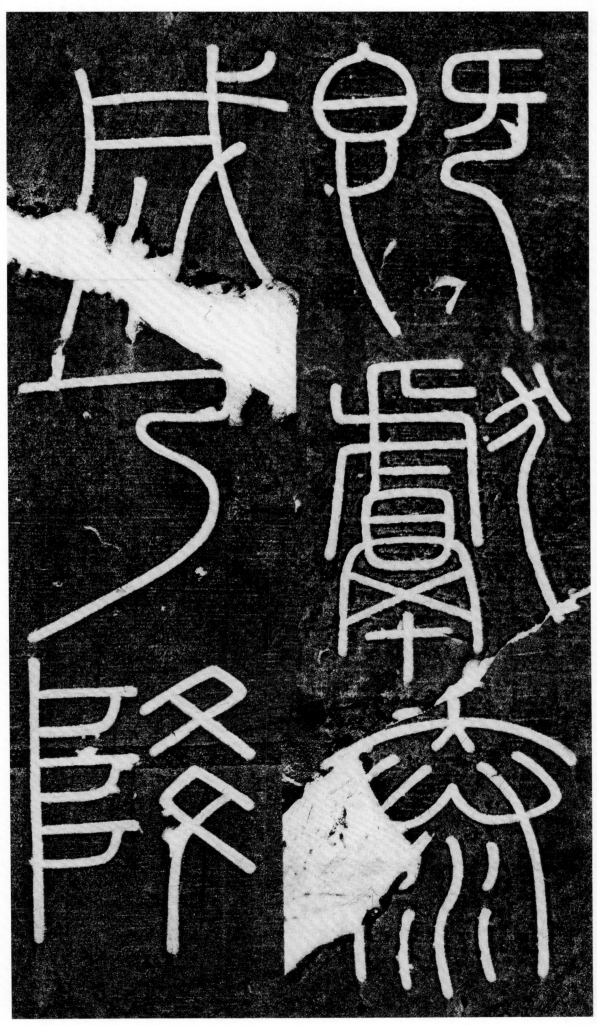

9

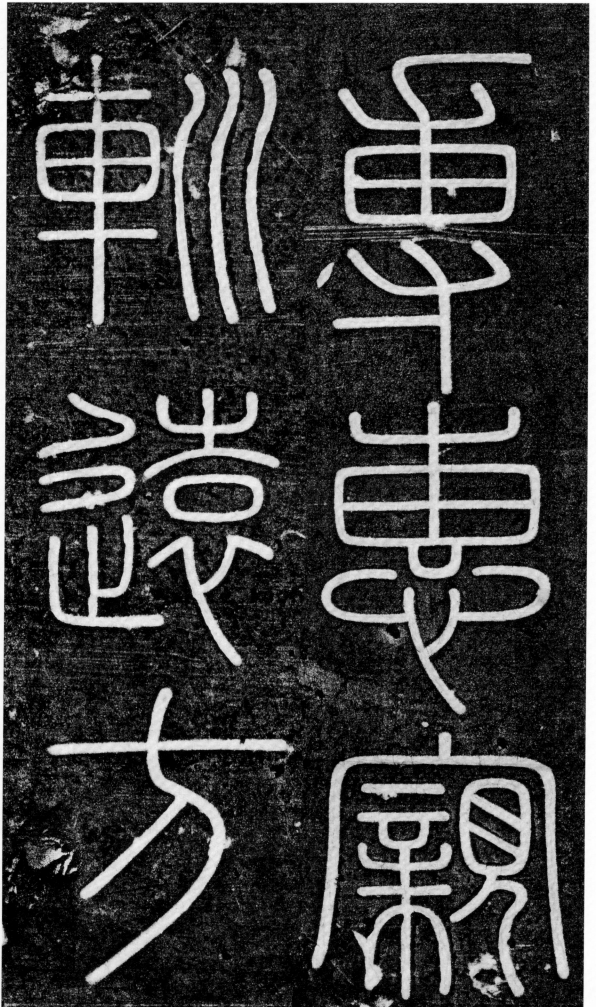

尃惠。窺巡远方。

10

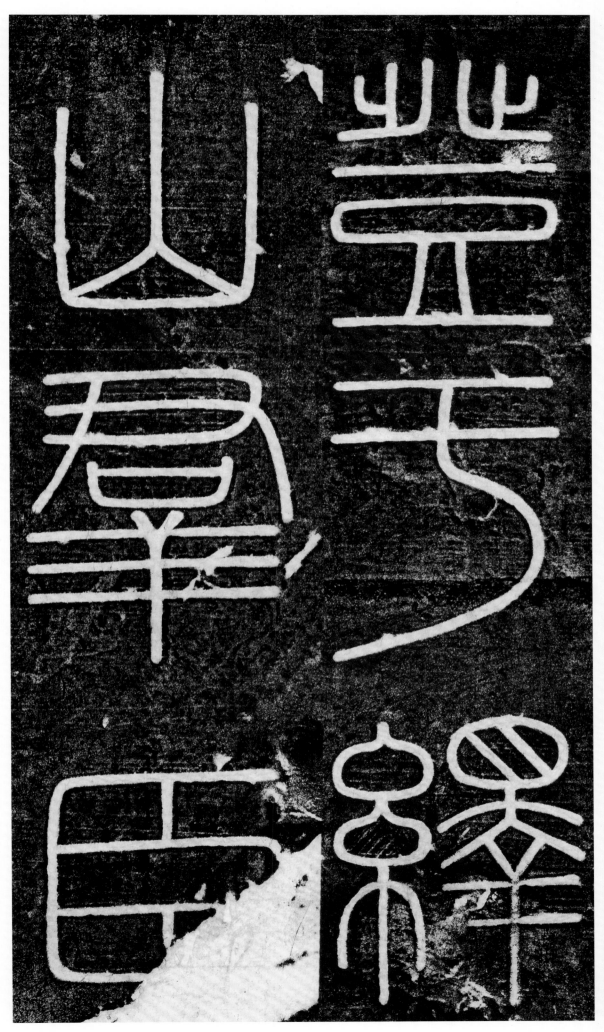

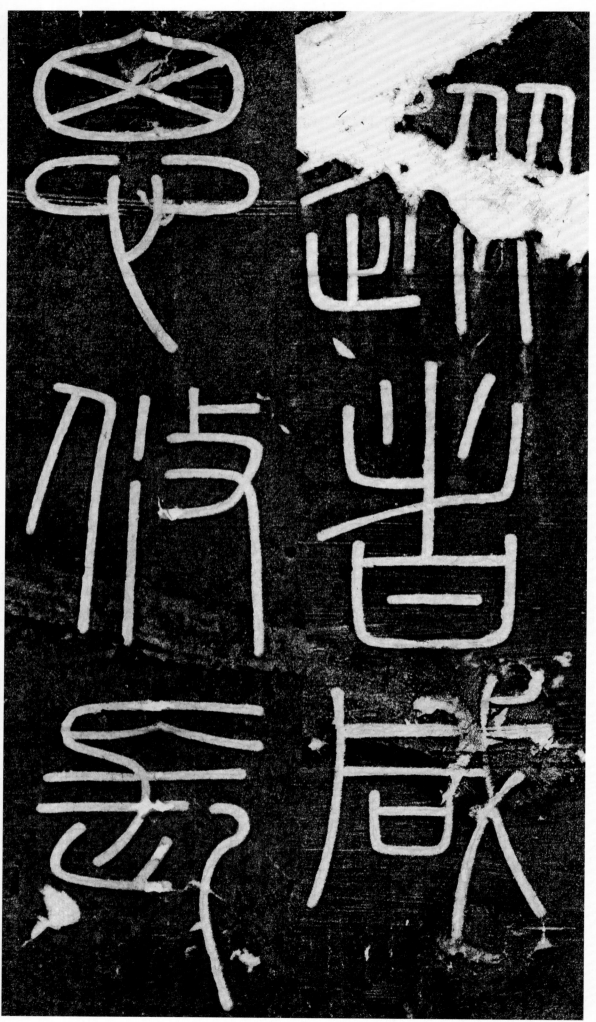

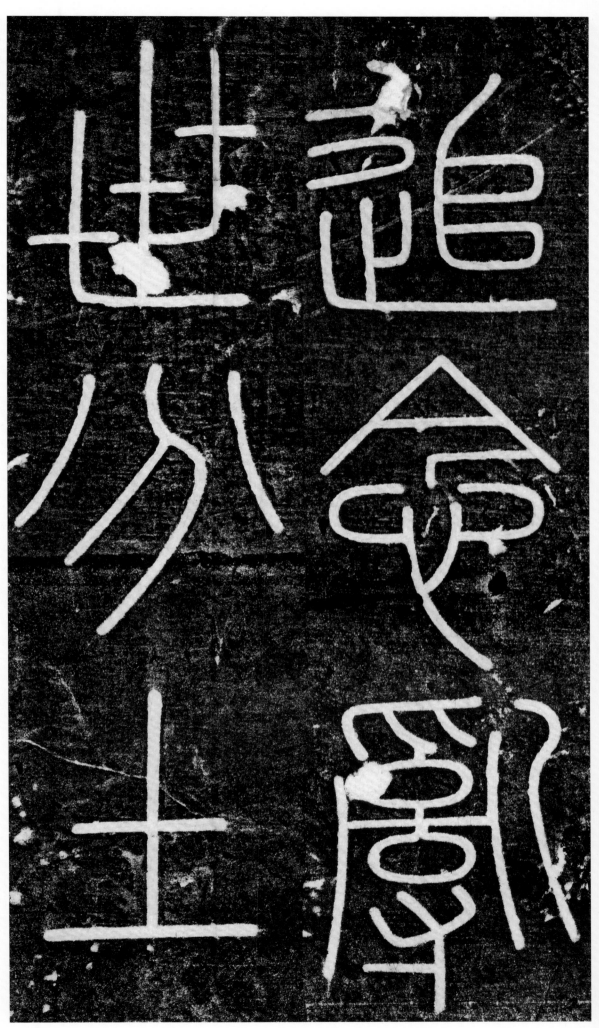

追念乱世。分土

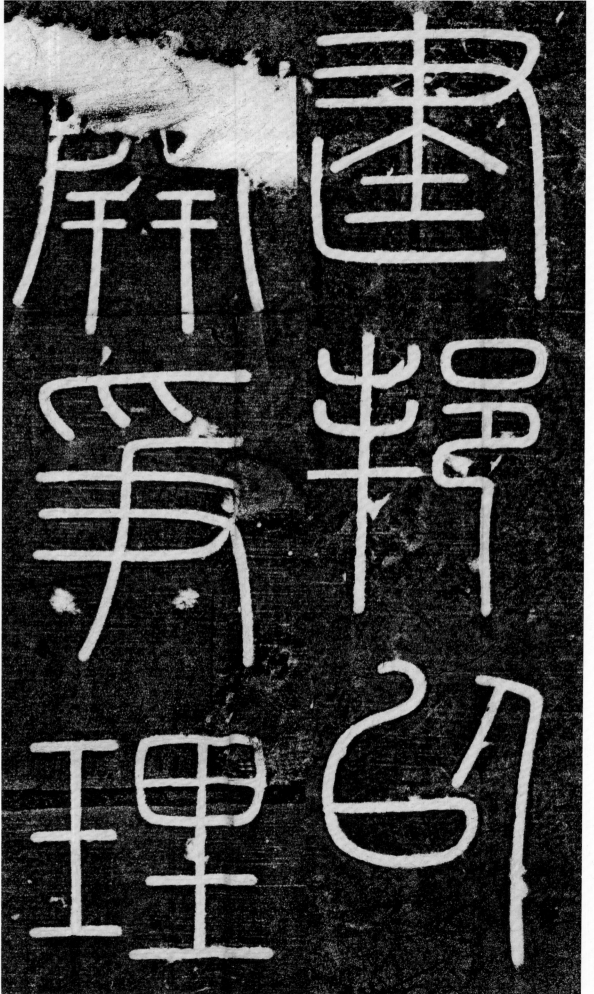

建邦。以开争理。

14

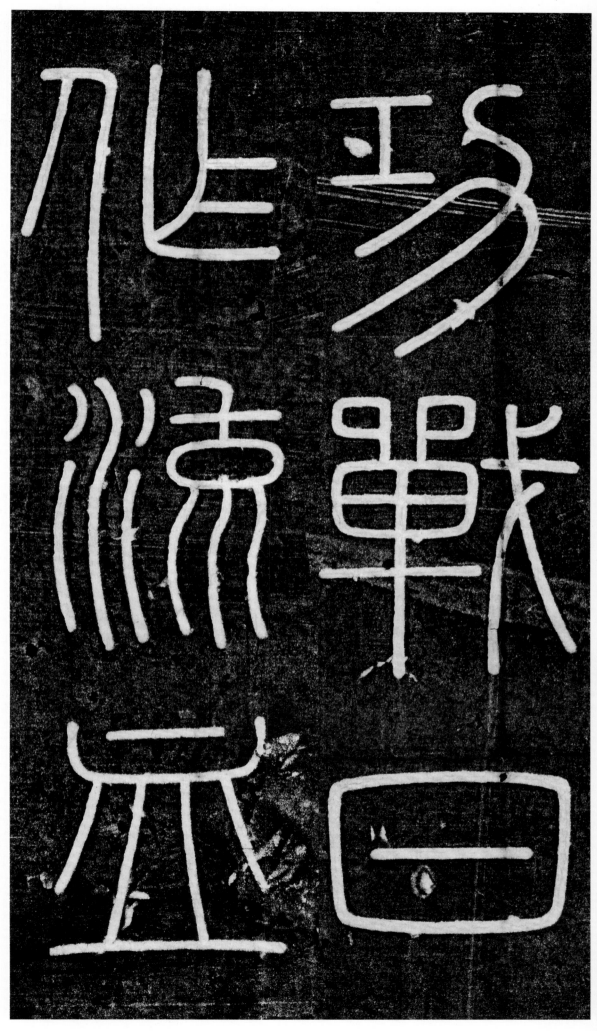

功战日作。流血

15

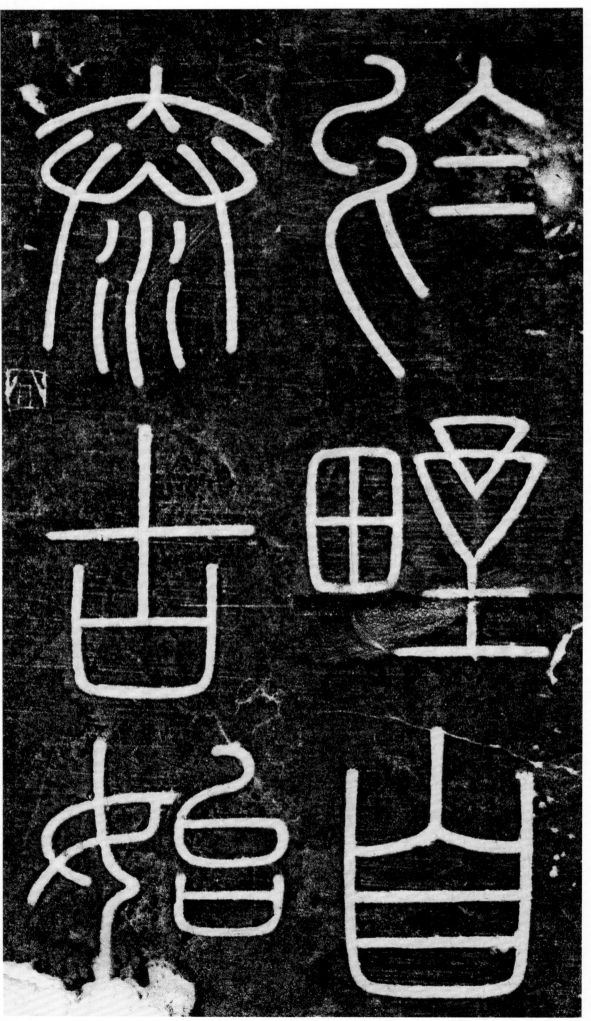

於野。自泰古始。

16

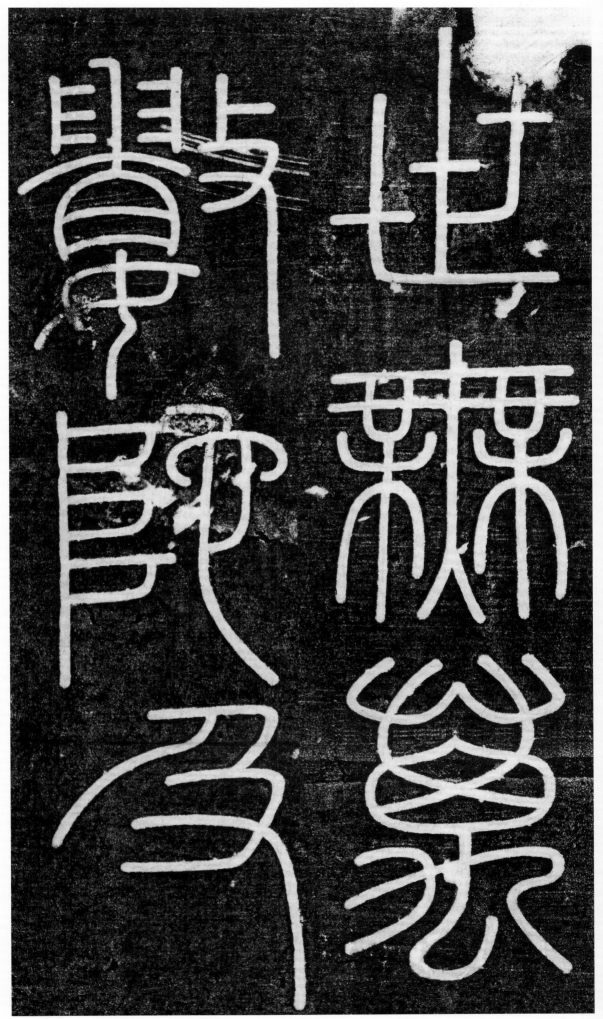

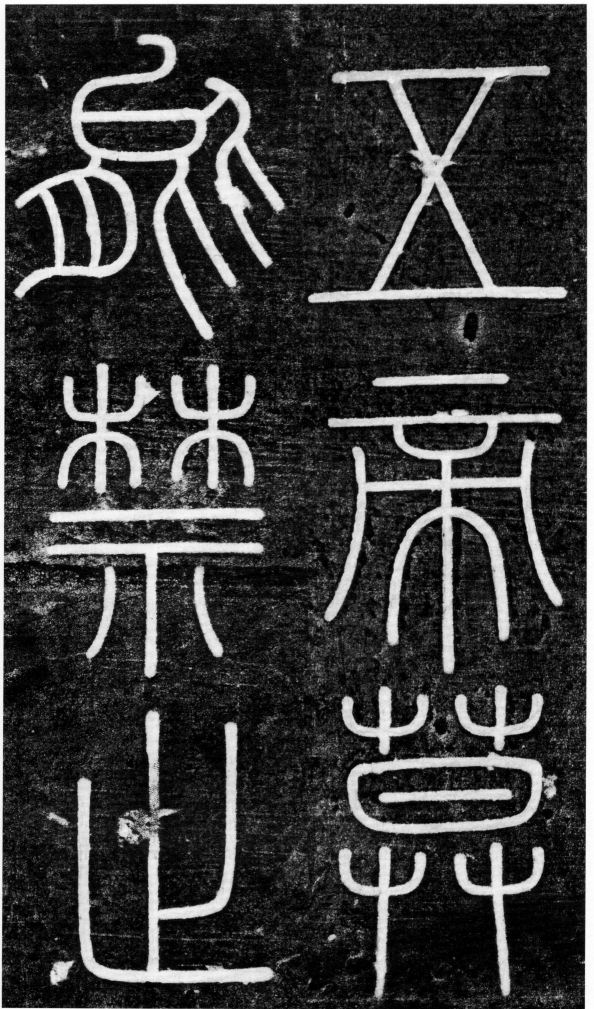

五帝。莫能禁止。

18

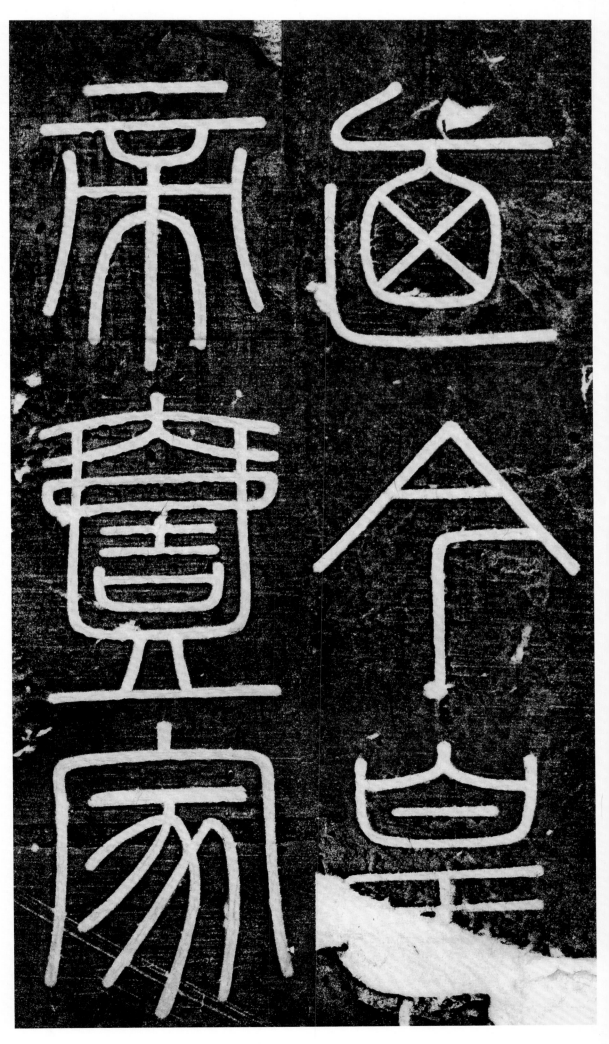

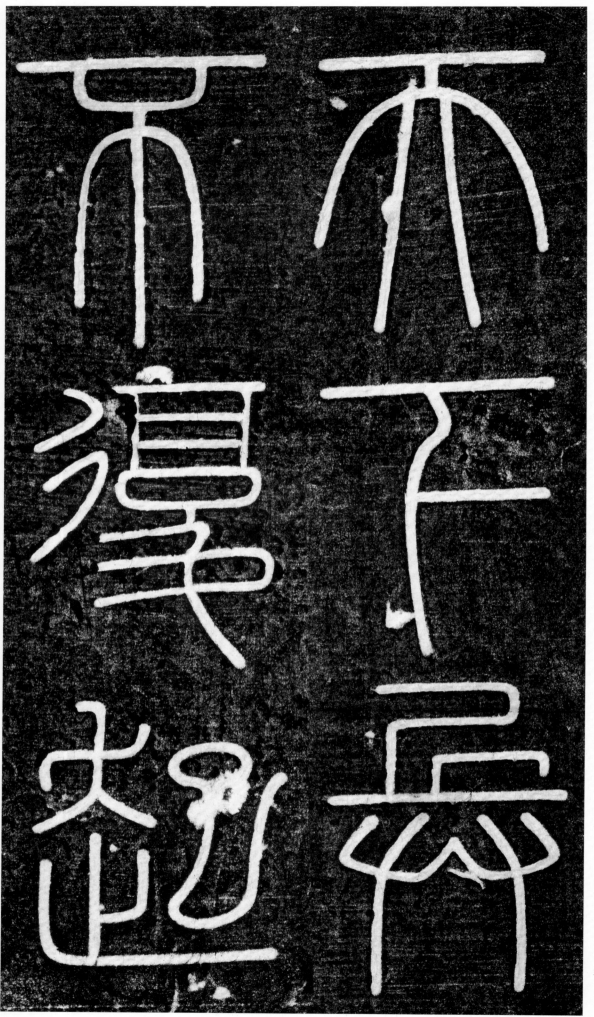

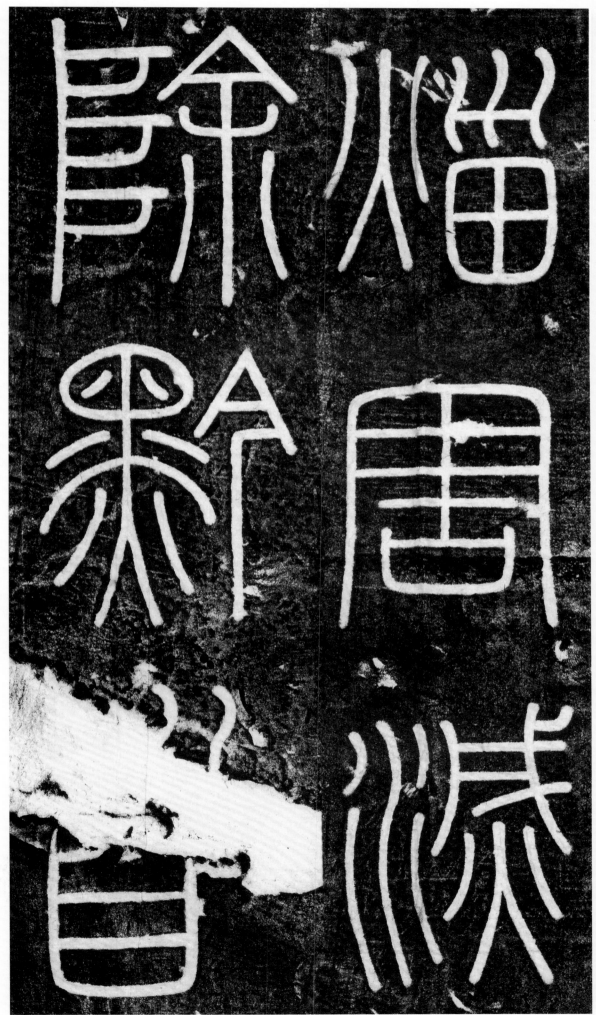

21

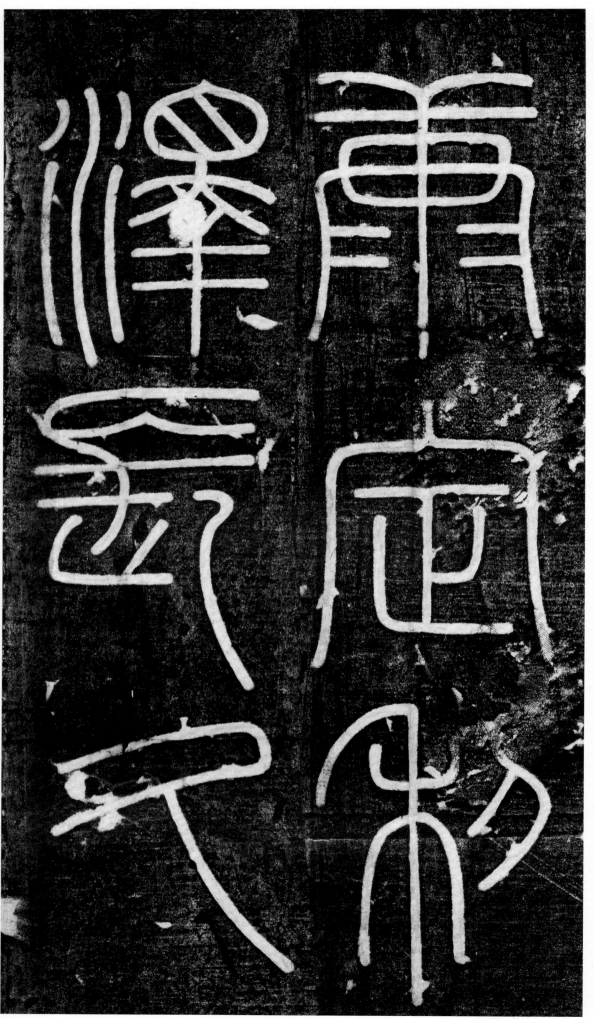

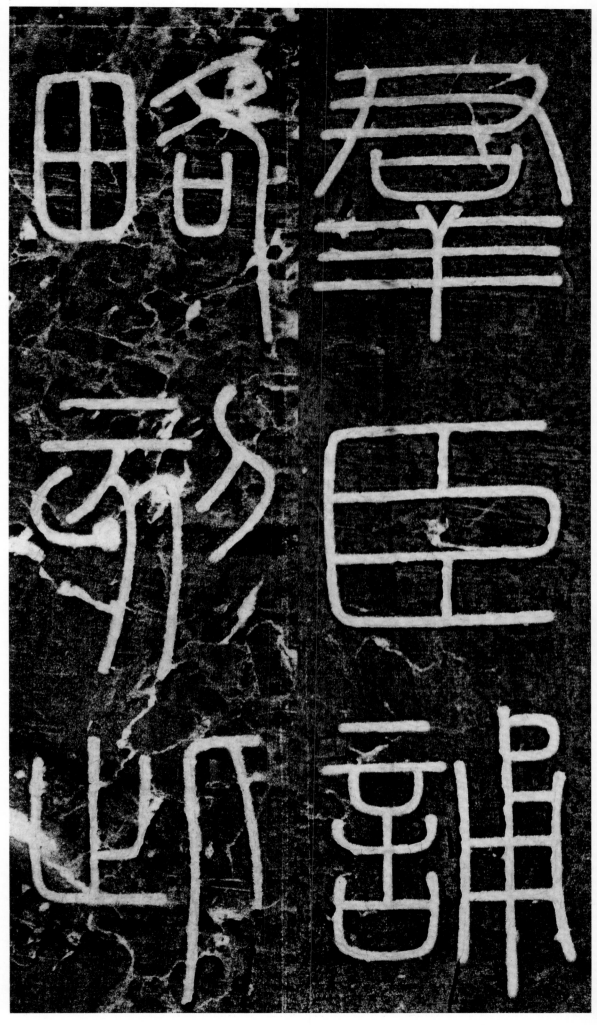

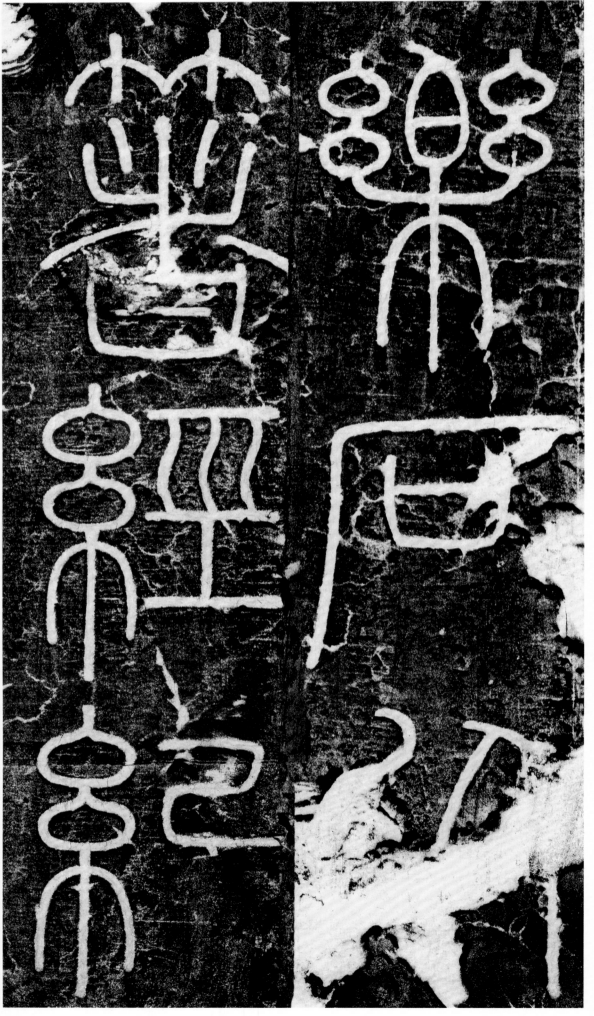

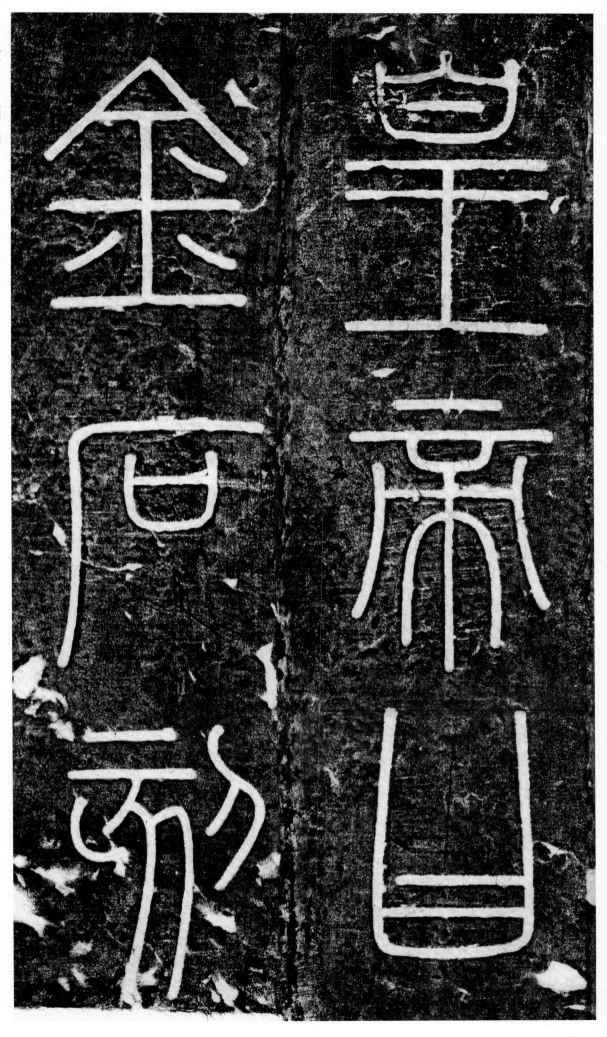

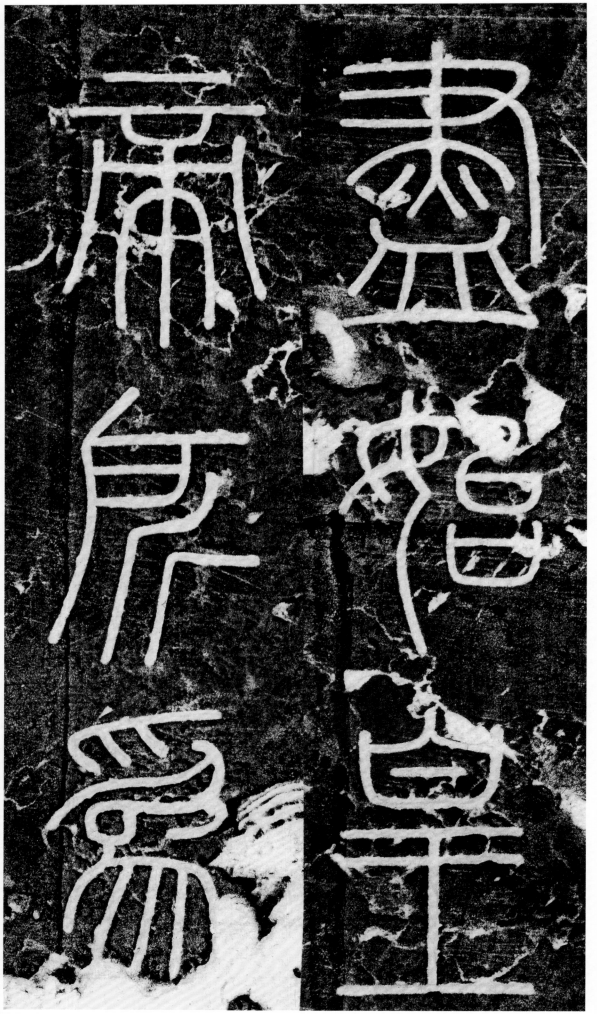

尽始皇帝所为

26

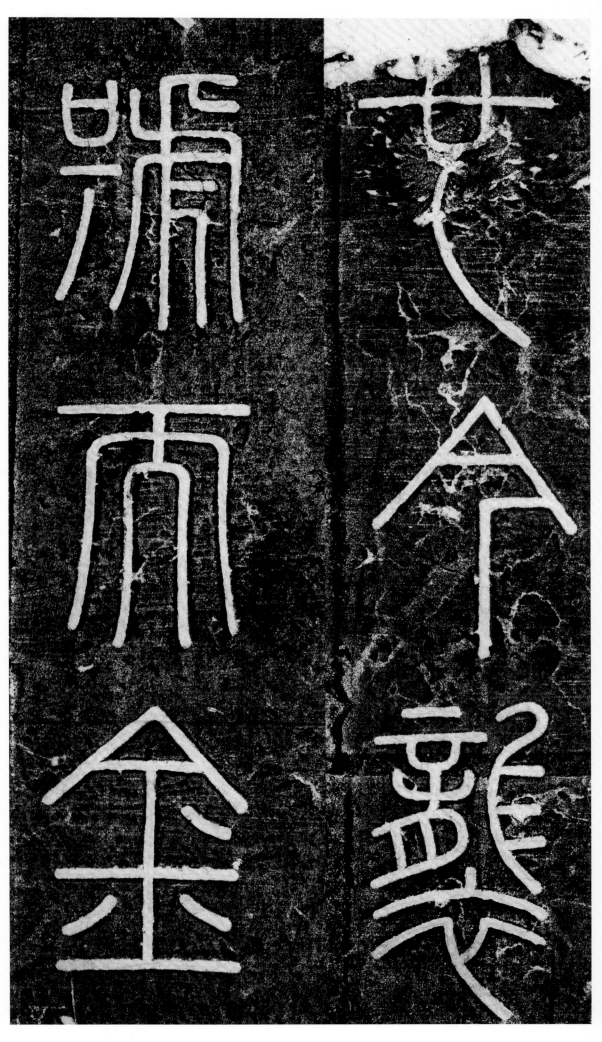

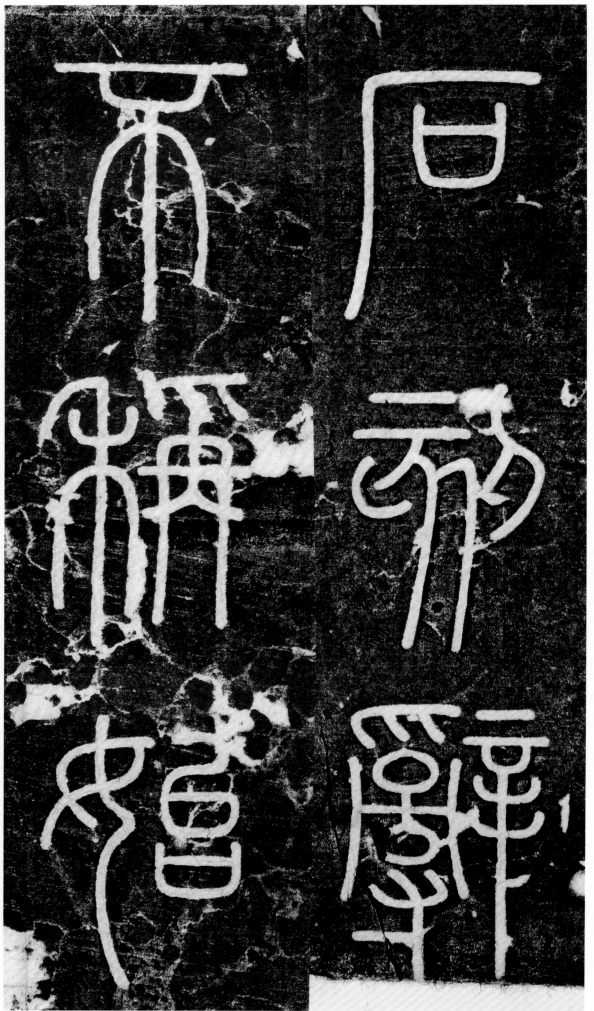

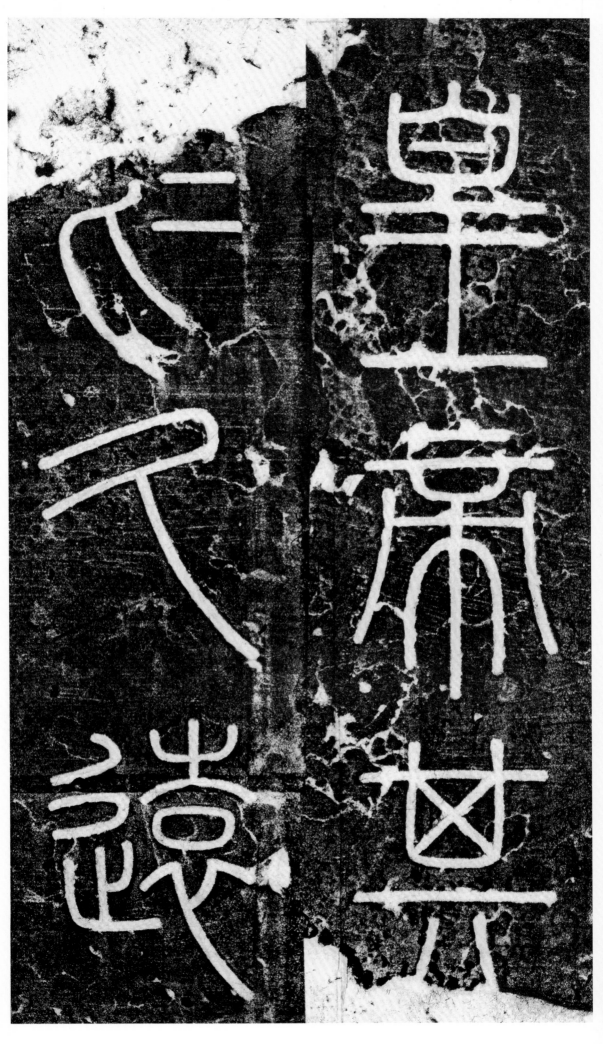

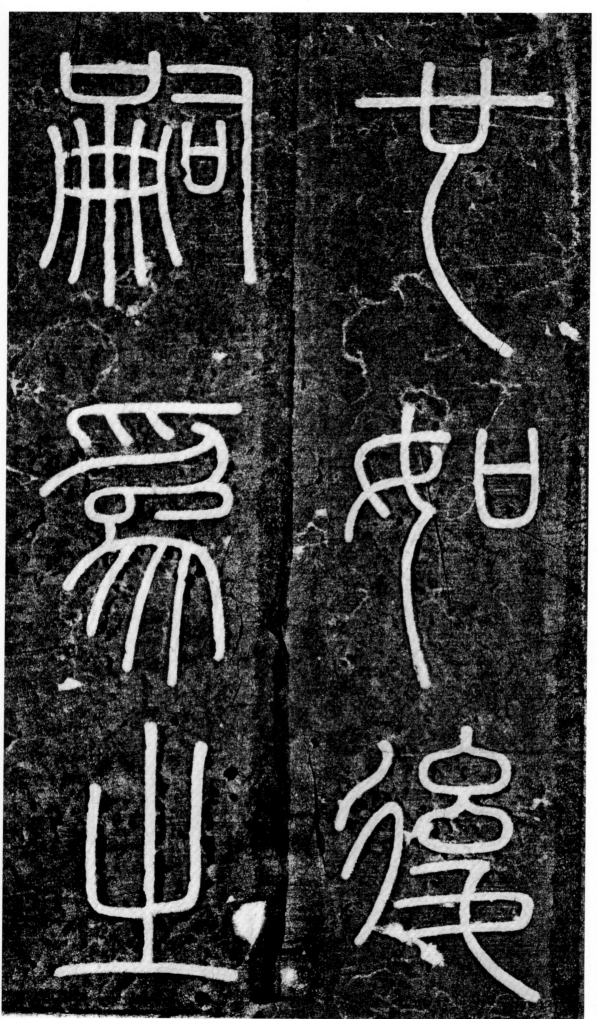

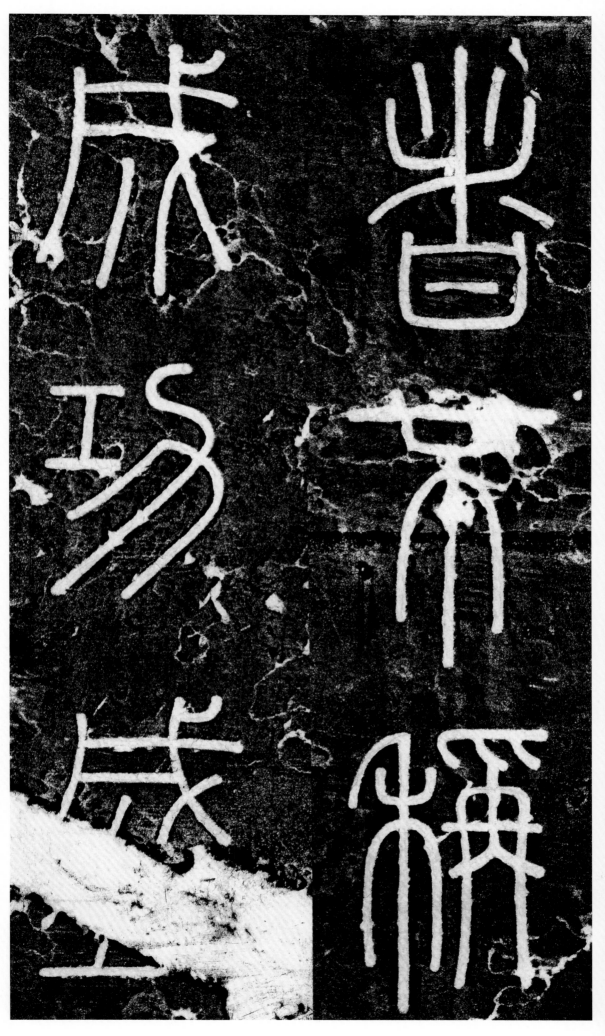

者。不称成功盛

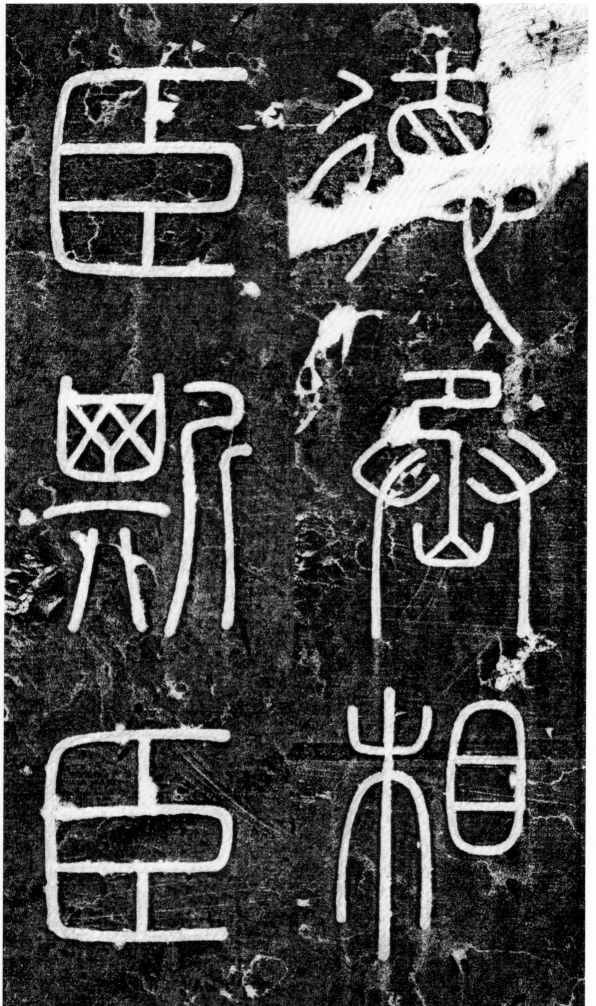

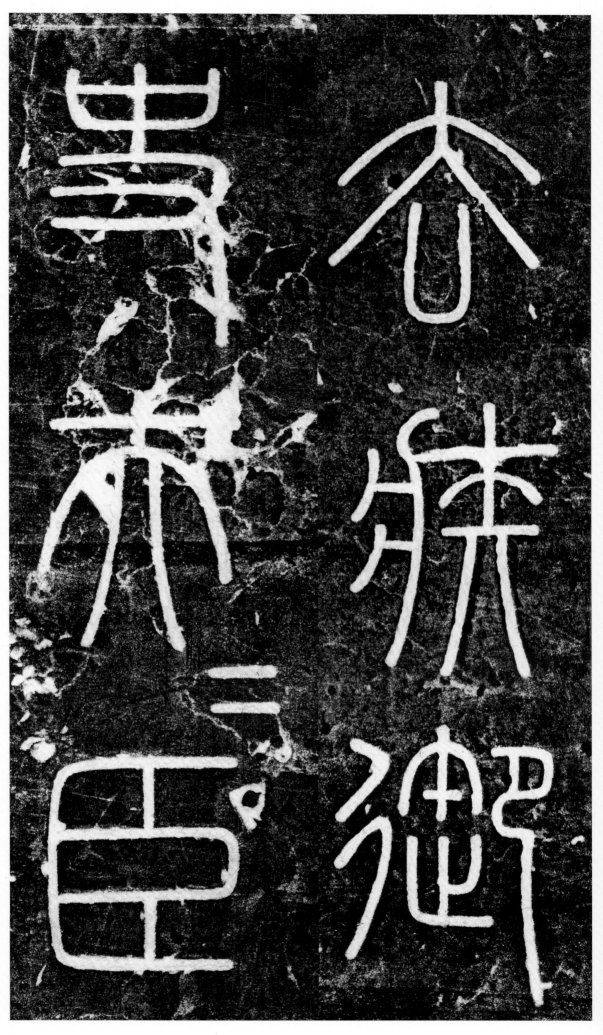

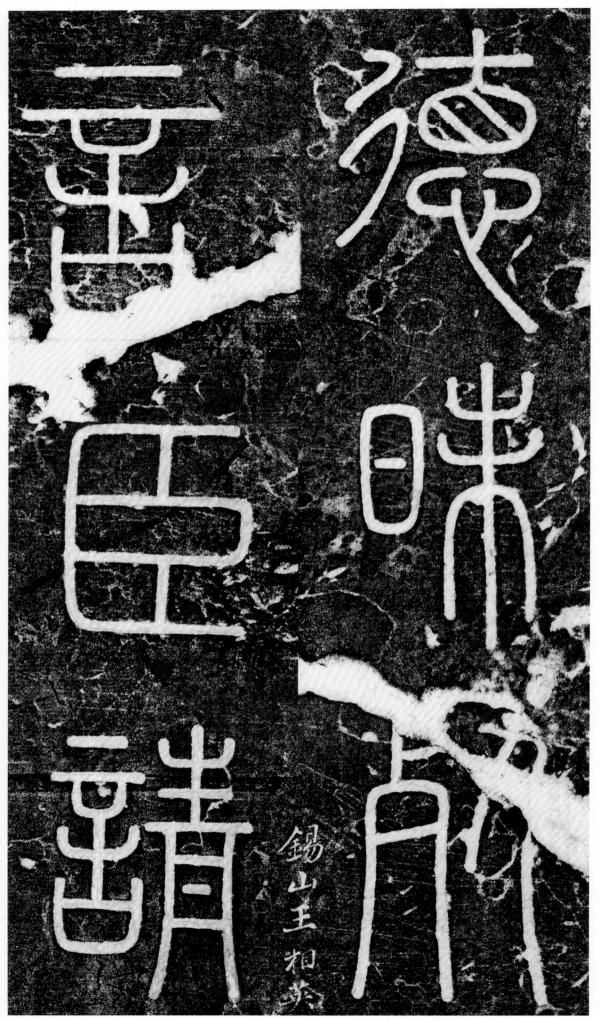

锡山王相荚

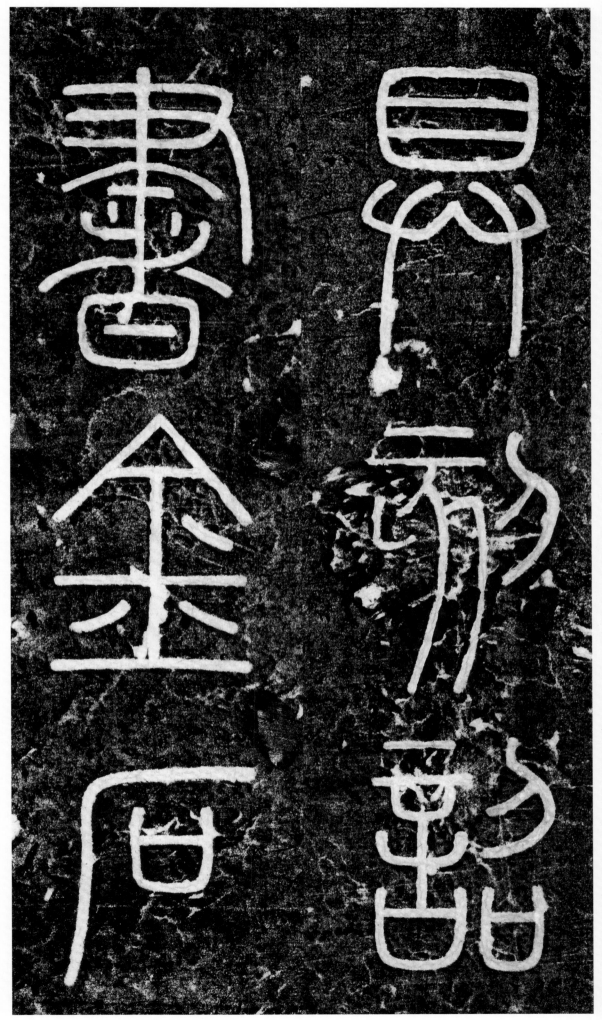

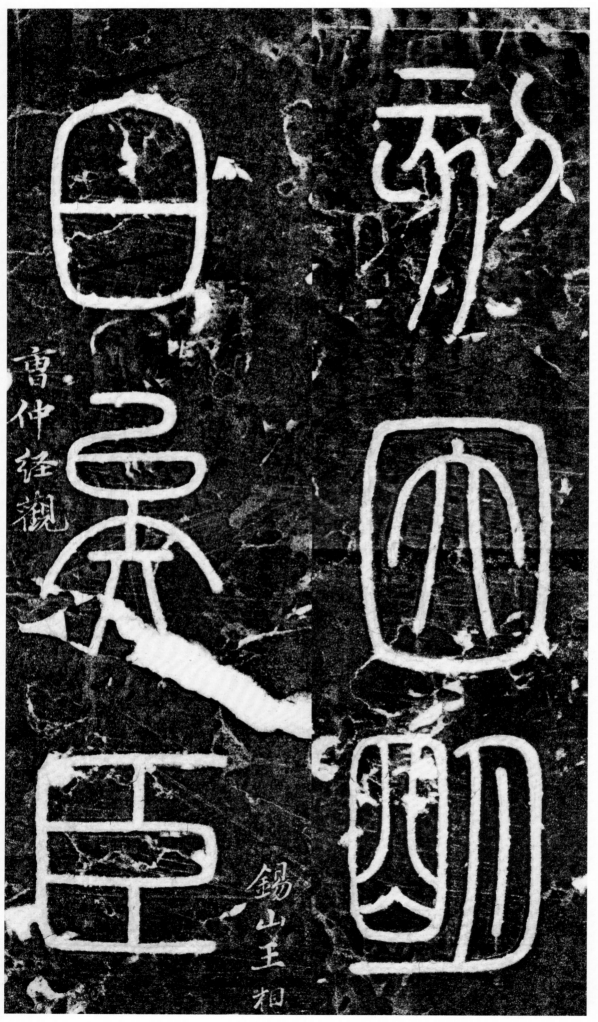

刻。因明白矣。臣

曹仲経観

錫山王相

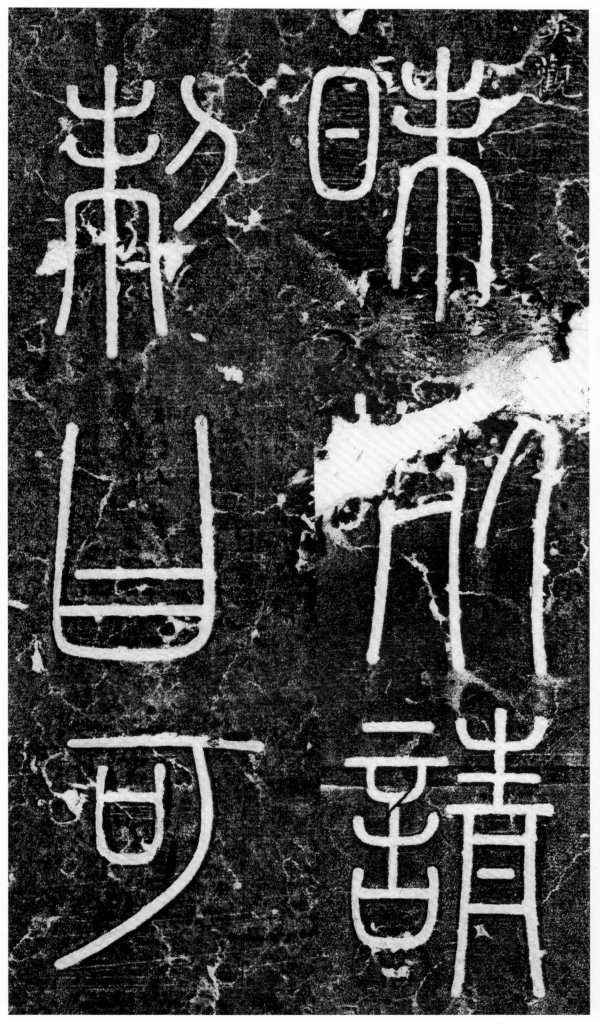

昧死请。制曰。可。

37